歷代碑帖精選叢書[十二]

U0101931

元 趙孟頫

尺牘墨迹選

趙孟頫 書

西泠印社出版社

帝如張治中有虞永興

卧帖筆意清峭紹興內

府收物呈為希代之寶

與鮮于樞論虞書帖

吾兄泂幾不可不知也

首云枕師来七八日宋云

此南呈凡十餘行頃都

幕州張治中有虞永興枕卧帖，筆意清峭，紹興內府故物，足為希代之寶，吾兄伯幾不可不知也。首云枕卧來七八日，末云世南呈，凡十餘行。頃都

凡四次借閱固不肯以嘗

遂示寶秘不示人不甚愛

惜之

世南字邊本不知為何人書若
祖尚不能固推遂道典之由是篆

不復出

平生僅見此一種雲少耳

裝
袟
儉
工
草
隸
名
家
帝
當
以
縜
素
詔
寫
文
選
覽
之
秘
愛
其
法
賣
貴
物
良
厚

裴行儉工草隸，名家。帝嘗以絹素詔寫文選，覽之，秘愛其法，賚物良厚。行儉每曰褚遂良非精筆佳墨未嘗輒書，不擇筆墨而妍捷者，余與虞世南耳。所謂選譜、草字雜體

墨未嘗輒也家擇筆

墨而妍捷者余與虞世南

耳所謂選譜草字雜體

數萬言又為營陳部伍料
勝負別噐能等四十八篇諜
武后使武承嗣就第取之

數萬言。又爲營陳部伍、料勝負、別器能等四十六訣，武后使武承嗣就第取去，不復傳。

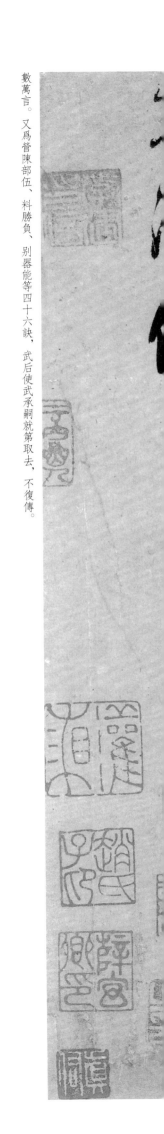

真霞

丈人節幹丈母別疏　真頃　一節不得

未書每與二姐在此邑里而邑伏想

多安佳　欲宝此無事不煩

夏念但除授未定卒難動身恐

二老無人侍奉秋間先發二姐与阿彪

歸去幾時若得外任便去取也今因

上丈人節幹帖　孟頫上覆丈人節幹、丈母縣君：孟頫一節不得來書，每與二姐在此懸思而已，伏想各各安佳。孟頫寓此無事，不煩憂念，但除授未定，卒難動身。恐二老無人侍奉，秋間先發二姐與阿彪歸去，幾時若得外任，便去取也。今因

便專此上

愛間徙里水潦想墅種生愛未查

特相寄二姐歸口目得整理一書与

斷月窗里迅達不宣六月廿六日

便專此上覆。聞鄉里水潦，想盤纏生受，未有一物相寄，二姐歸日，自得整理。一書與鄭月窗，望遞達。不宣。六月廿六日，孟頫上覆。

杜生奉礼

伯桷教授友老友云

杜号奉礼

德桷教授仁弟立下

孟顺

封
封

致德輔教授帖

頓首奉記德輔教授友愛足下，孟頫就封。孟頫頓首奉記德輔教授仁弟足下：孟頫、李長去後，至今不得答書。中間亦嘗具記，不審得達否？發去物想已脫手，望疾爲

催促等前項餉鈔付下為
感鄉間大水一勺畏雞水未
稍早未知可取吾民又大青
未知何以年歲田使畔

催促，并前項餘鈔付下爲感。鄉間大水可畏，雖水來稍早，未知可救否？米又大貴，未知何以卒歲。因便略此，專俟報音。不宣。孟頫頓首奉記。

德輶教諭友書至下　無煩　杭生謹封

無煩　勅子粗百

治楠敬諭友書至下自盛儀四幸

羗字後至台末口

體候安勝，所發去物不審已得脫

手未耶？急欲得鈔為用，望即

專等專等，又不知何日

發至為荷為荷。

致德輔教諭帖

德輔教諭友愛足下，孟頫頓首謹封。孟頫記事頓首，德輔教諭友愛足下：自盛僕回奉答字後，至今未得書，想即日體候安勝，所發去物不審已得脫手未耶？急欲得鈔為用，望即發至為荷，專等專等。又不知何日

入京或且少選喟為佳慶長老

菴屋久之有人成交但弥和不

令蒙長老知會久蒙步老告以徐

玄中間或有争訟堕

陳拯酬

入京，或且少遲留爲佳。

慶長老庵屋，今已有人［陳提領］成交，但珍和不令慶長老知會。今慶長老遣小徐去，中間或有爭訟，望德輔添力爲地。切祝切祝。專此不具。四月十一日，孟頫頓首。

付至纸素索及忌書適有小軋

過蓬門來順寓法但至門臺乃

可去

既而里之恐孤來毒先作大字蘭竹寺李淵

而邳當寧僧米變附去如蒙

致季統山長帖　付至紙素，索及惡書，適有小幹過吳門，未暇寫，須伺吳門還，乃可奉命，却當寄僧判處附去。既而思之，恐孤來意。先作大字、蘭竹等奉納。外蒙口味之惠，一皆珍物，[其餘箋紙皆不佳，

蘭亭絹亦不佳。]非厚意何以得此，祇領感激無已。英公惠椒，深用佩戢，

襄习简道谢先先幸复数幅

后书新春唯

加爱不宣

十二月廿日 襄顿首再拜

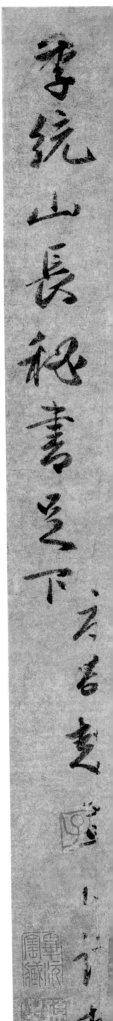

會間冀道謝。先此奉復，餘伺後書。新春唯加愛，不宣。十二月廿八日，孟頫再拜。季統山長秘書足下。□□趙孟頫謹封。

五順 物色

晉之言以所碧書乃腹之狀大作

作无佳甚今親至日

信真吉吉

付至西洋布及

报专达相一下有如感後养像

负印冀

困情师仲美以为豊乃望

致晋之帖

孟頫頓首晋之足下：數日來心腹之疾大作，作惡殊甚。令親至，得所惠書，知安善爲慰不可言。付至西洋布及報惠諸物，一一拜領，感激無喻。負印冀用情，昨仲美以爲必可得，望

以六意視仲美委曲咸就內佳

沈摐終雲積七里僮僕

今親常束素孫情諸崔

不能者如

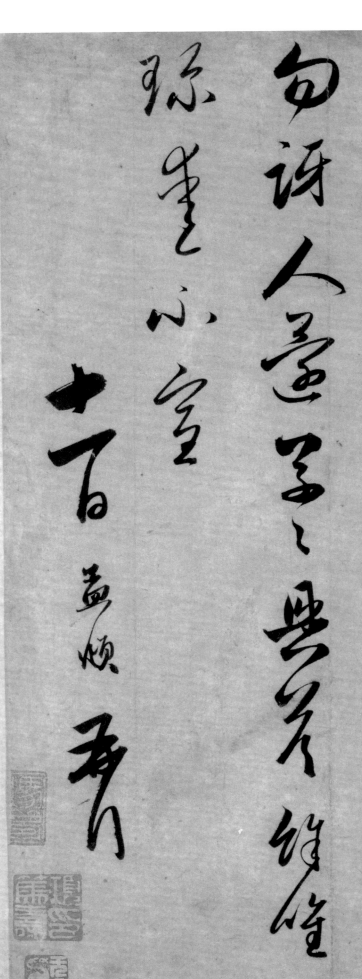

以下意，祝仲美委曲成就爲佳。沈提領處綾亦望催促。令親帶來紙素，緣情緒不佳，不能盡如來戒，千萬勿訝。人還，草草具答，餘唯珍愛，不宣。十一日，孟頫再拜。

孟順　再拜

進之提舉友愛執事　孟順吉家

年得

名醫壽何圖醼福夫人奄棄館

袤形無生憂患之餘兩目昏暗

尋丈間不辨人物足脛瘦瘁

行步艱難此久於人間者

致進之提舉帖　孟頫再拜進之提舉友愛執事：孟頫去家八年，得旨蹔還，何圖酷禍！夫人奄弃，觸熱長途，護柩南歸，哀痛之極，幾欲無生。憂患之餘，兩目昏暗，尋丈間不辨人物。足脛瘦瘁，行步艱難，亦非久於人間者。承

專條直書壹阯

唐冀昭白靈几君渡宠盛証

交廿年餘篆

爱玉寺世里

吾友一來以叙情言多而又不至

挹之情怀哽塞不具

七月四日　孟頫再拜

專价惠書，遠貽厚奠，即白靈几，存沒哀感。託交廿年餘，蒙愛至厚，甚望吾友一來以叙情苦，而又不至，懸想之情，臨紙哽塞。不具。七月四日，孟頫再拜

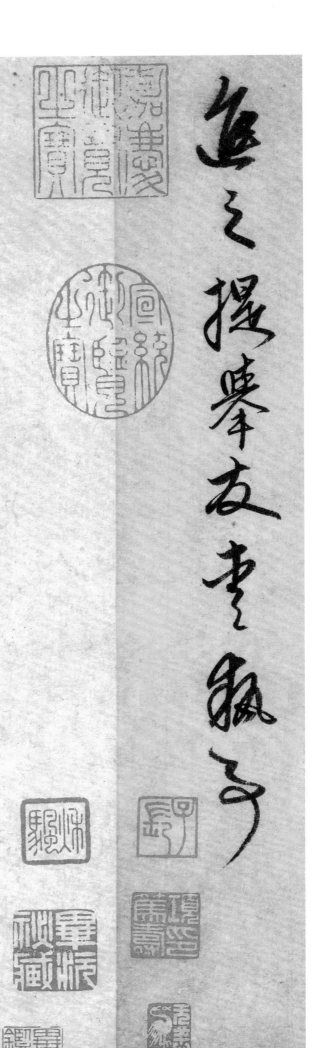

進之提舉友愛執事。

益順

故事頓首再拜

廣利盟日相公兒閣下　益順近拜

羌没伏想日來

體候審常　益順近拜

親愛僭越有稟鄉人莘昨

因事革閑今欲援再敘例告

快聖

吾兄以益煩之故特曉

致廉訪監司相公帖

孟頫記事頓首再拜廉訪監司相公兄閣下：孟頫近拜答後，伏想日來體候勝常。孟頫託賴親愛，僭越有稟。鄉人莘昇，昨因事革閑，今欲援再敘例告狀，望吾兄以孟頫之故，特與

主張改正如小弟度

陽也此曲

會睹

善保

主張改正，如小弟受賜也。比由會晤，善保尊重。不宣。九月十五日，孟頫記事頓首再拜。廉訪監司相公兄閣下。

廉訪監司相公兄閣下

九月十五日　孟頫　記事頓首再拜

再頓

拜言

希魏判簿鄉先生 至焉 告別

海上候東兩歲逾帷浸

游之樂

致希魏判簿帖　孟頫頓首希魏判簿鄉兄足下：孟頫奉別誨言，倏爾兩歲。追惟從游之樂，丹青之贈，南望懷感，未知所報。惟是官曹雖閑，而應酬少暇，以故欲作數字道區區之情而不可得。希魏愛我甚至，當不以爲譴也。即日毒熱，伏想水精宮中，夷猶自得，

闹而庭砌少喧以故吾作数字道区区之情尚

亦可口

希魏爱家甚至尝以为德也以白毒热以抒

水精宫中夷犹自得

水精宮中夷猶自得

服俟安隊重顧賴

底如怍秋開欲蕟挫婦與小兒南歸以尉二

老之患是時又當寂土併以緣畫爲

古上句門白巧言之言

照拂因便奉此不宣

六月廿晋畫煦

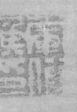

履候安勝。孟頫賴庇如昨，秋間欲發拙婦與小兒南歸，以慰二老之思。是時又當致書，并以繆畫爲獻也。家間凡百，悉望照拂。因便奉狀，不宣。六月廿六日，孟頫再拜。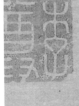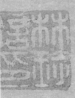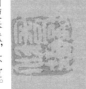

孟頫再祥

楚堂挍挲友崖瓶子 孟頫

不里

風采恍不礼叮僧来口

先安人墓石極切

許諭伏出

可脒言且承

不酌睨

素嘉仁临又有　景亮之嘱

巳已如

戒寓付去僧但三筆札並並

五不可用以上石傳

景遠學士之文自可傳遠

山外承

闰笔立直尤佩
席之盛海之子承興彦尚堂
孟頫杒之垂拔

余二十年前為郎兵曹野处
谒選都下象余書蘭亭考
風埃頃洞中作字不成拈可

自野翁雲得此卷以見過

恍然如夢余往時作小楷規

模鍾元常蕭子雲爾來自覺

稍進故見者悉以為偽殊不

跋禊帖源流考　余二十年前為郎兵曹，野翁謁選都下，求余書蘭亭考，風埃澒洞中作字不成，然時往來胸中不忘也。宣城張巨川自野翁處得此卷，攜以見過，恍然如夢。余往時作小楷，

規模鍾元常、蕭子雲，爾來自覺稍進，故見者悉以為偽，殊不

知年有不同又棐
合異也玉大
三年歲在己酉十二月廿四日曹嵒順書

知年有不同，又乖合异也。至大二年，岁在己酉十二月廿四日，孟頫書。

垂顧意承

重然甚感蘭亭芓乙寓于

數此奉

納雅察佳也

垂顧初

昭明教授之

奈至見此簡尚是慙惶

殺人也

子昂